農場動物真可愛！

U0108551

新雅文化事業有限公司

www.sunya.com.hk

一天的開始

清晨來臨，農場忙碌的一天開始了。農場動物的肚子咕嚕咕嚕作響，喊着要吃早餐。農夫駕駛拖拉機，向牧場出發。

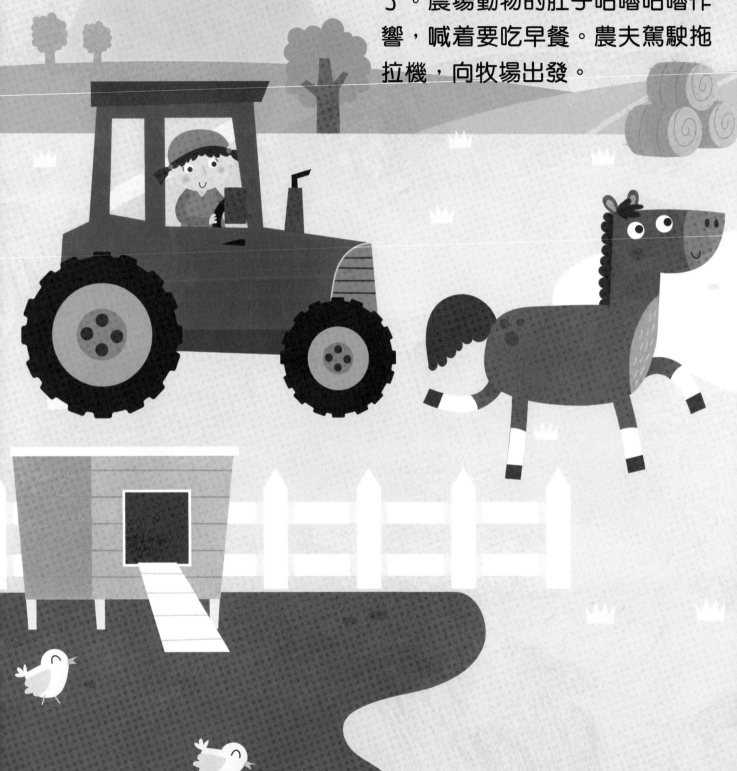

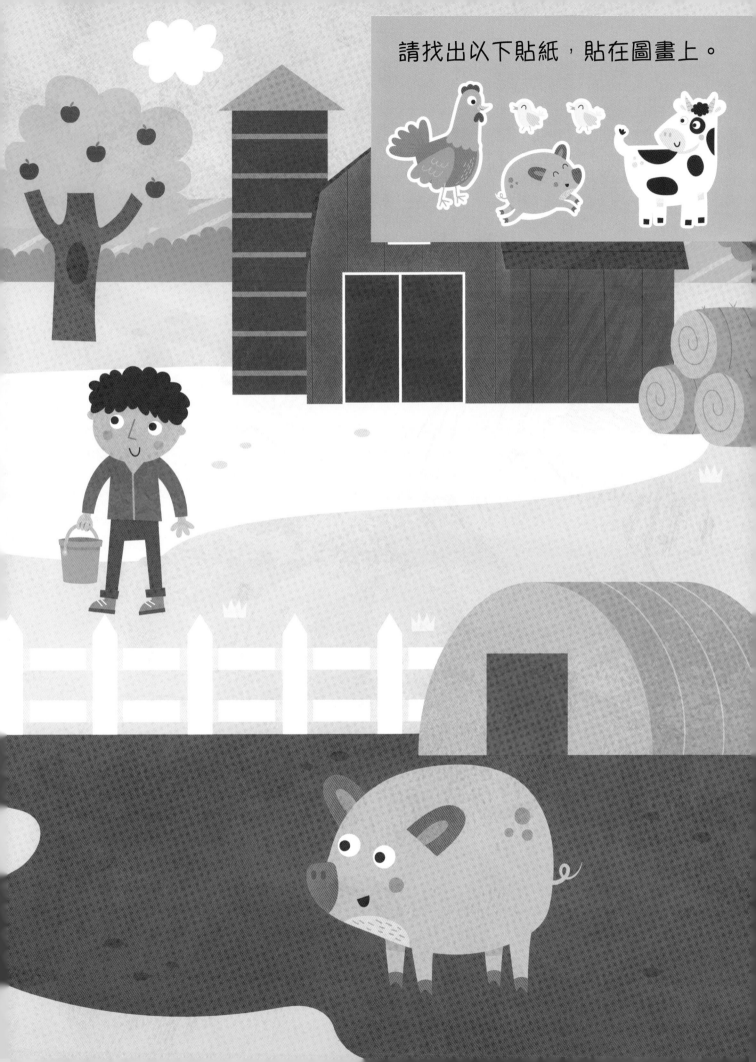

請找出以下貼紙，貼在圖畫上。

咩咩叫的羊

在牧場的草地上，羊爸爸、羊媽媽吃着鮮嫩的
青草。小羊蹦蹦跳，與牧羊犬玩耍。

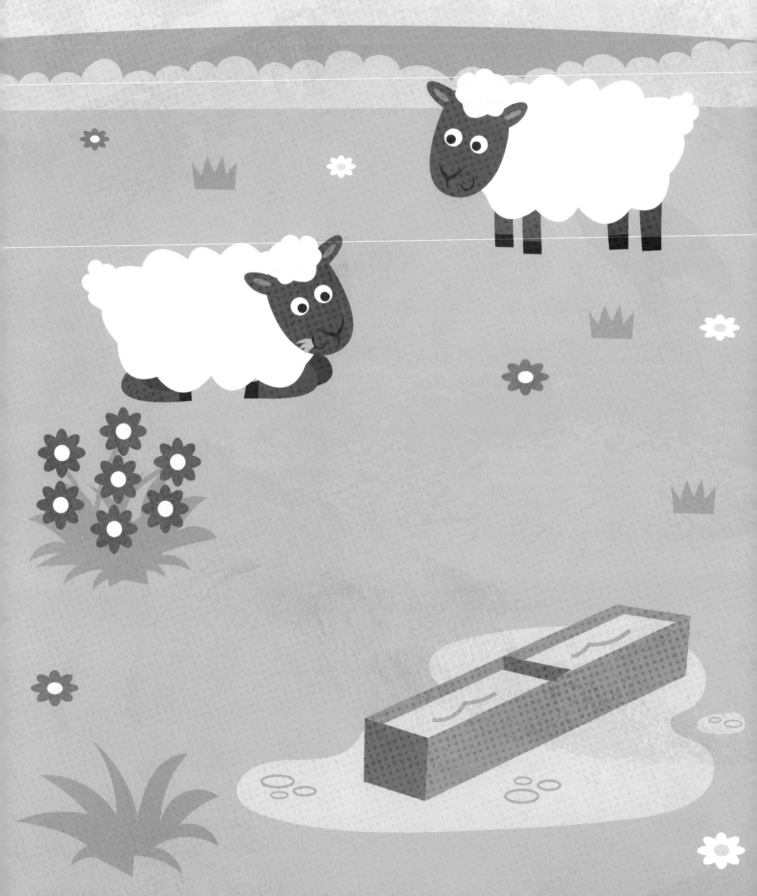

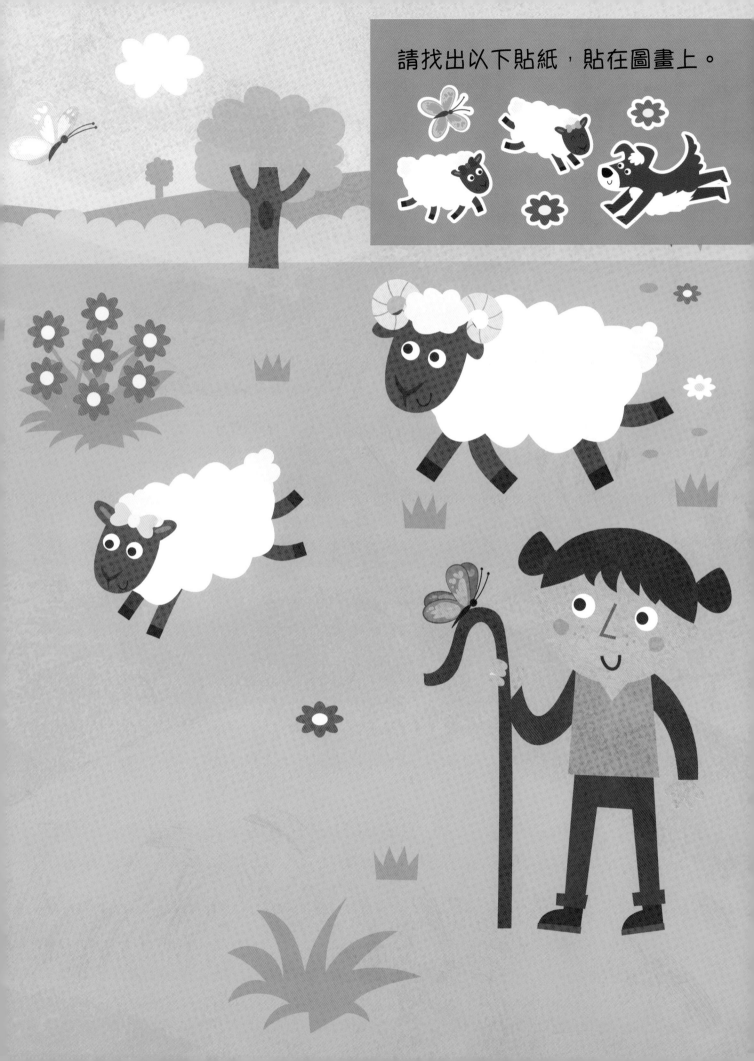

請找出以下貼紙，貼在圖畫上。

嘶嘶叫的馬

在陽光照耀下，馬兒自由地奔馳。農場裏的小貓和
驢子看得高興極了。

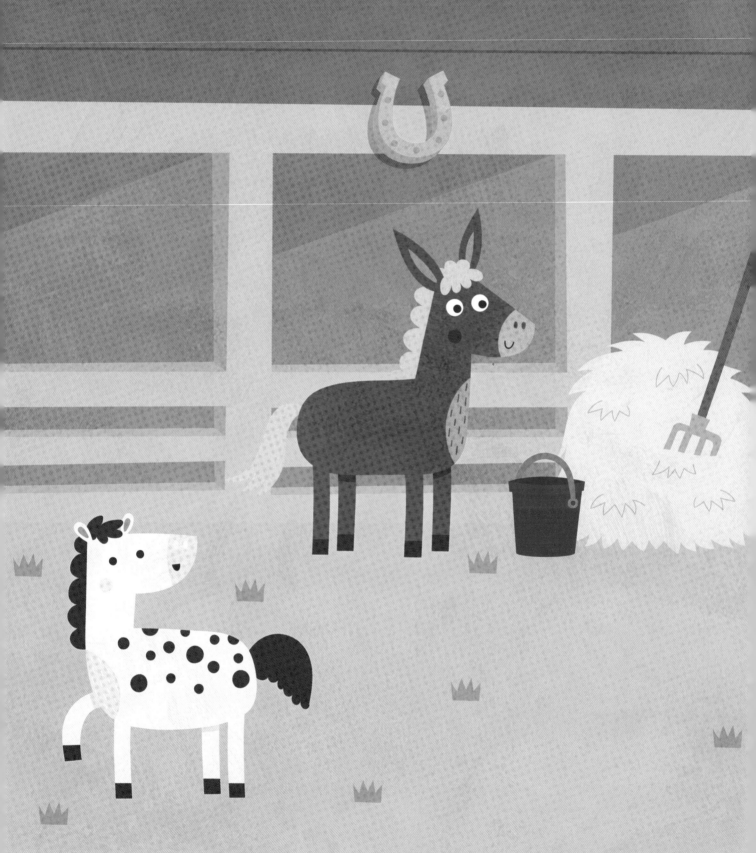

請找出以下貼紙，貼在圖畫上。

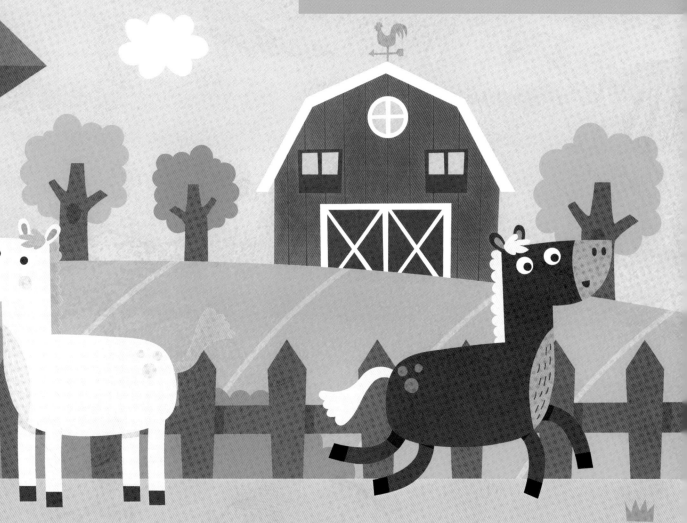

蹦蹦跳的兔子

兔子悄悄溜進菜園，偷偷吃着香甜的蔬果，
可是給一隻小鳥看到了！

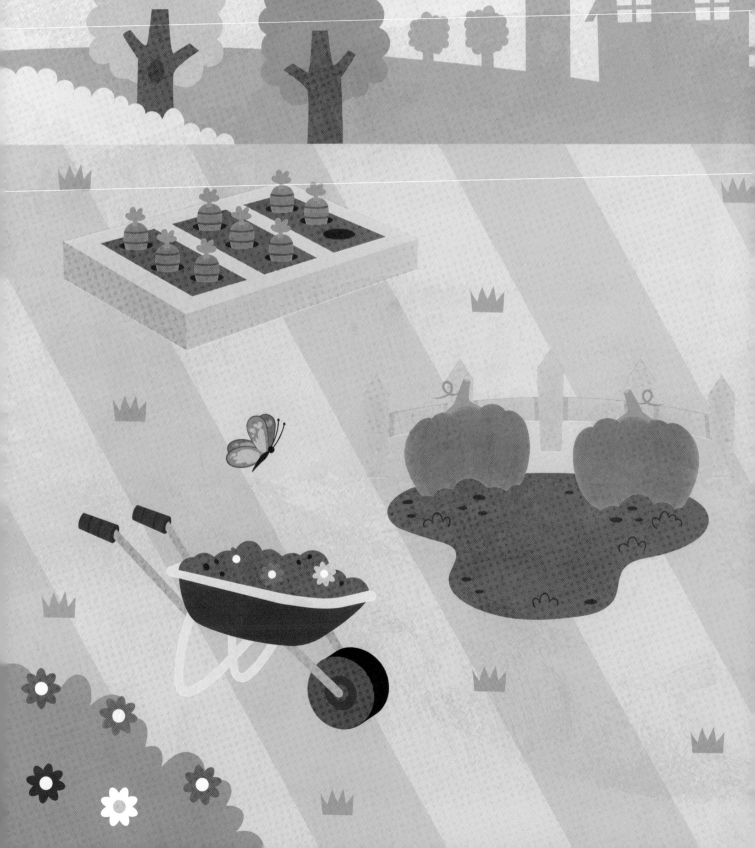

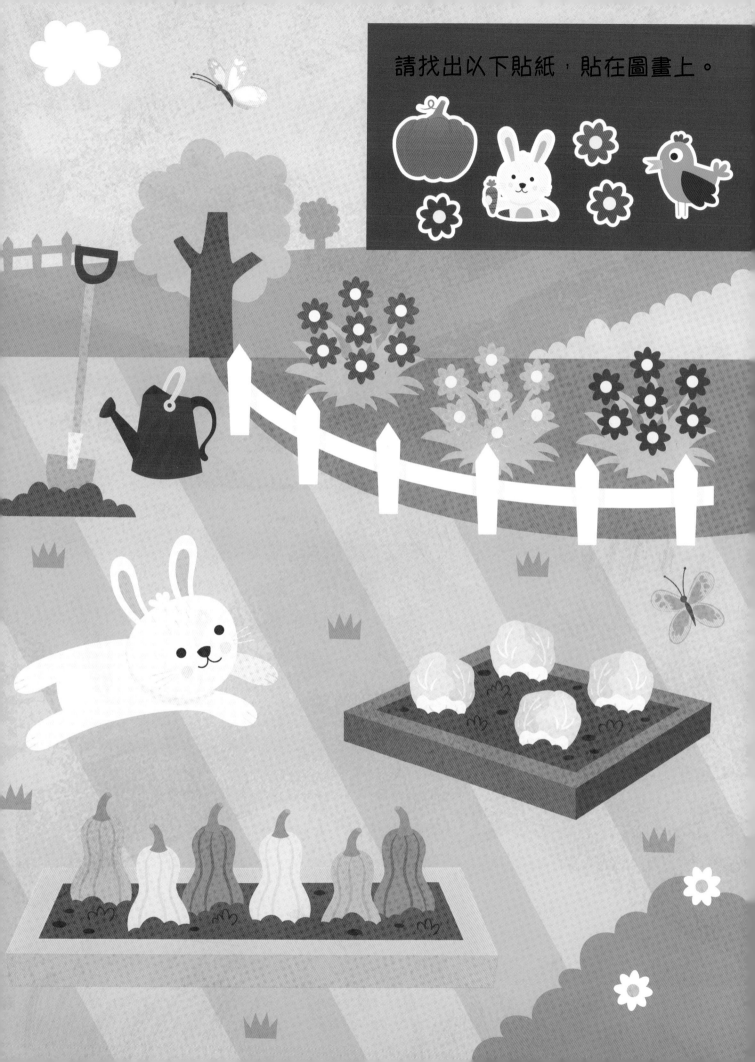

請找出以下貼紙，貼在圖畫上。

哞哞叫的牛

擠牛奶時間到了！乳牛紛紛來到牛棚讓
農夫擠乳汁。每天都要擠牛奶兩次呢！

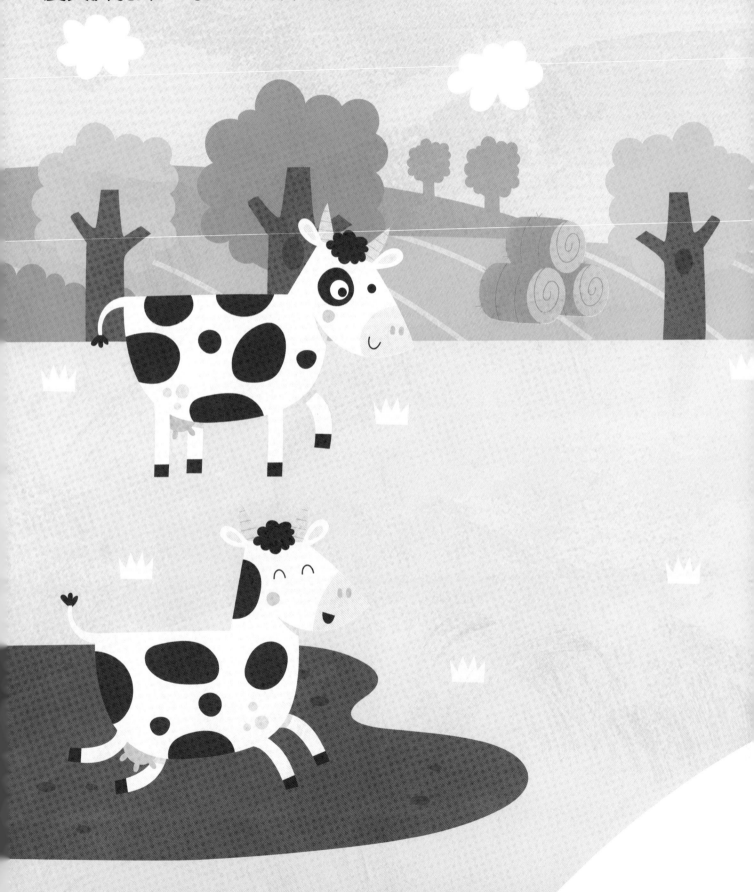

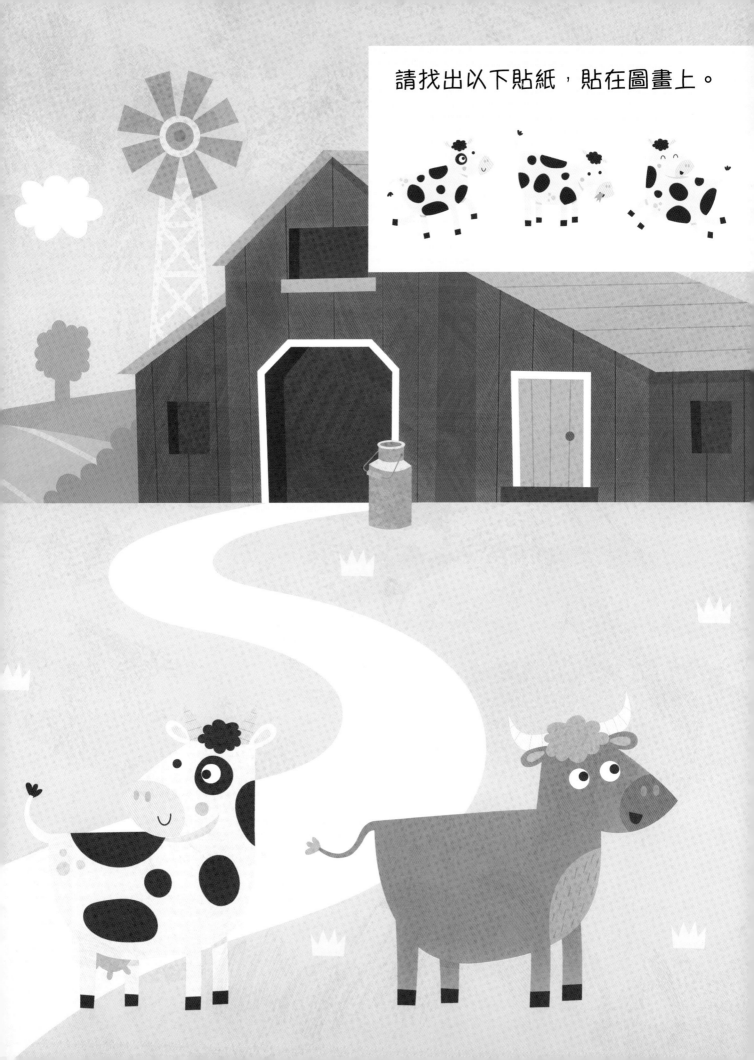

請找出以下貼紙，貼在圖畫上。

嘎嘎叫的鴨子

在池塘裏，擠滿了鴨子媽媽和小鴨，還有天鵝媽媽和小天鵝。一隻青蛙和一羣魚兒在水中游呀游。

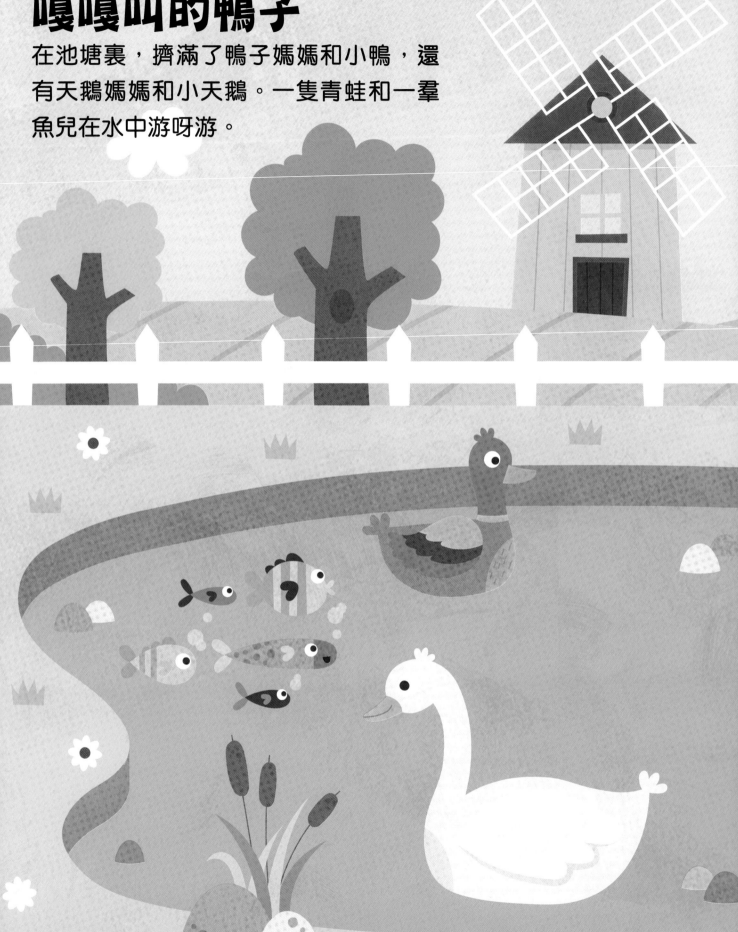

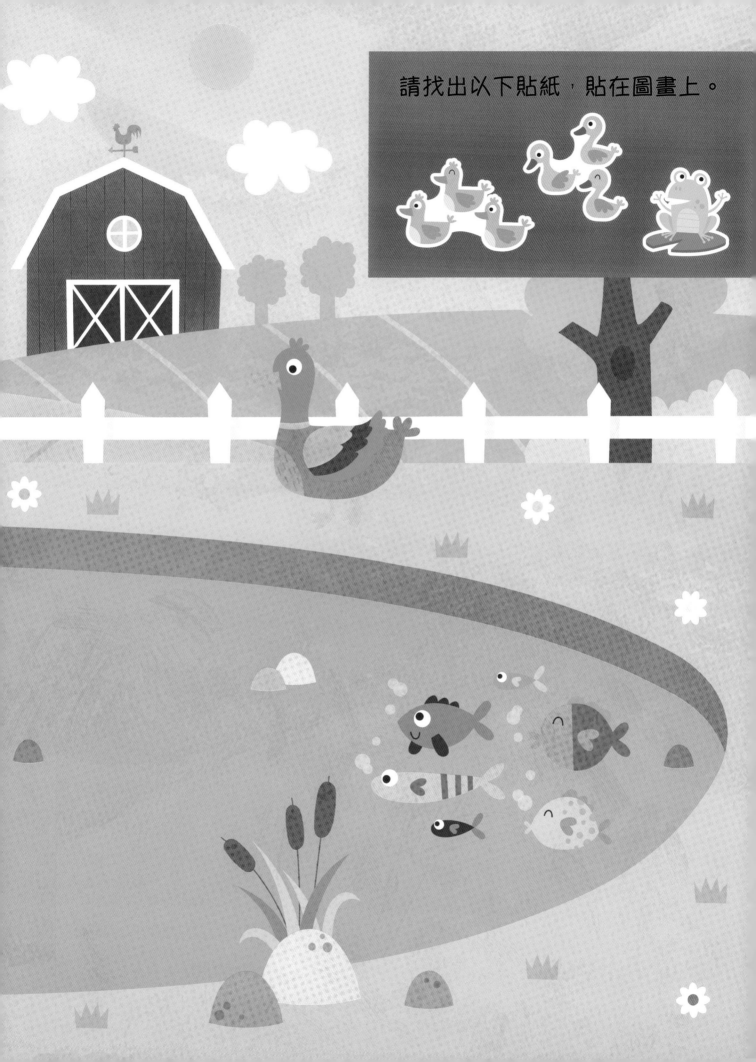

請找出以下貼紙，貼在圖畫上。

頑皮的山羊

在果園裏，頑皮的山羊吃着農夫的蘋果，
樹林裏的野生動物也想吃一口！

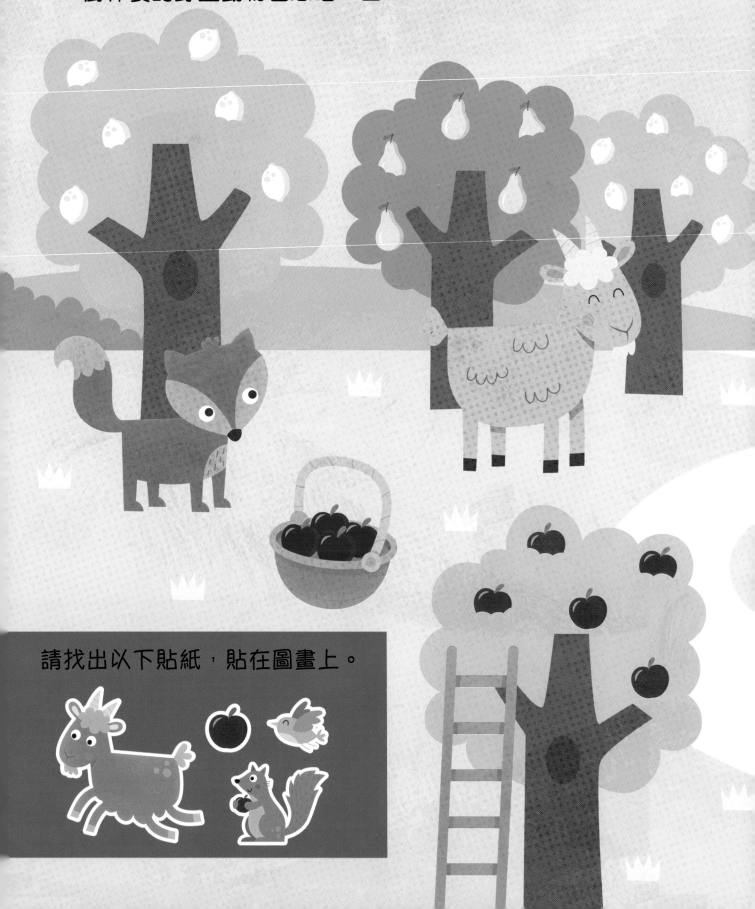

請找出以下貼紙，貼在圖畫上。

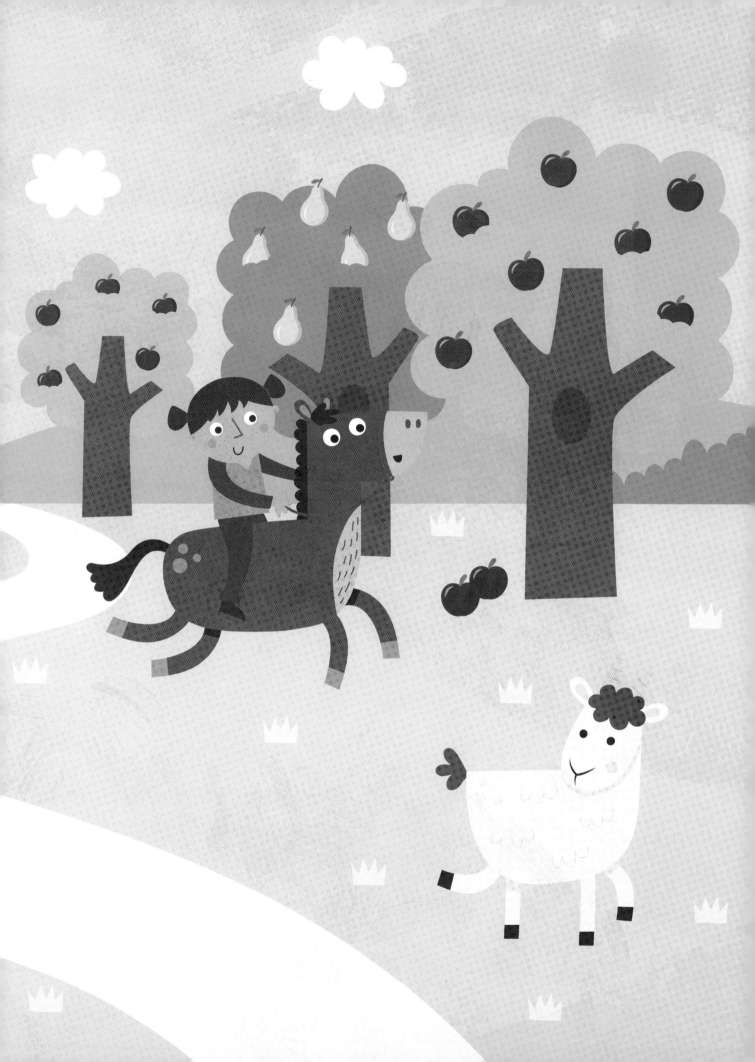

收成的時候

是時候收割農作物了！農夫使用聯合收割機和拖拉機
來協助收割農作物和收集稻草。

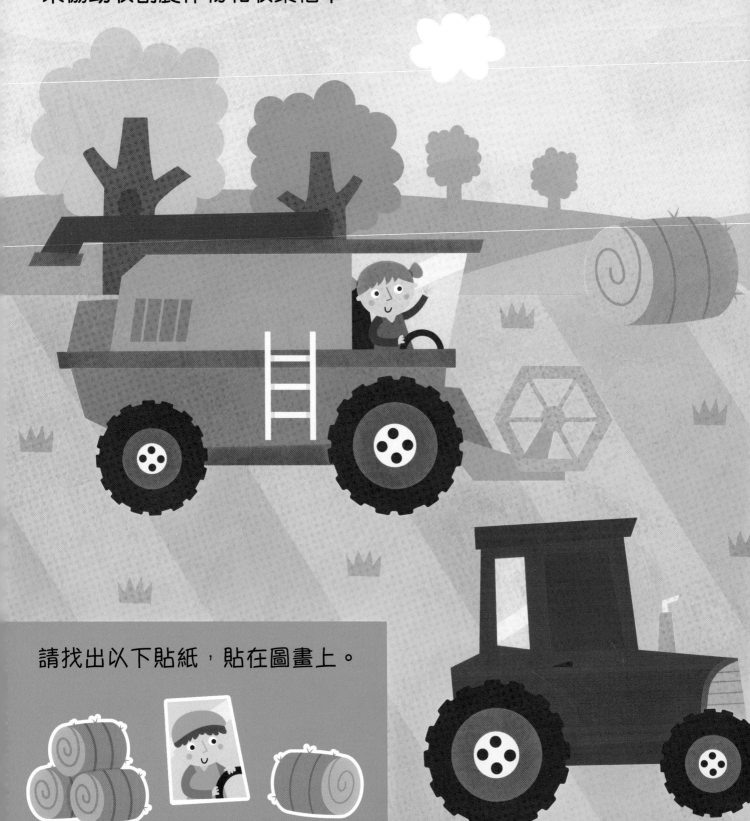

請找出以下貼紙，貼在圖畫上。

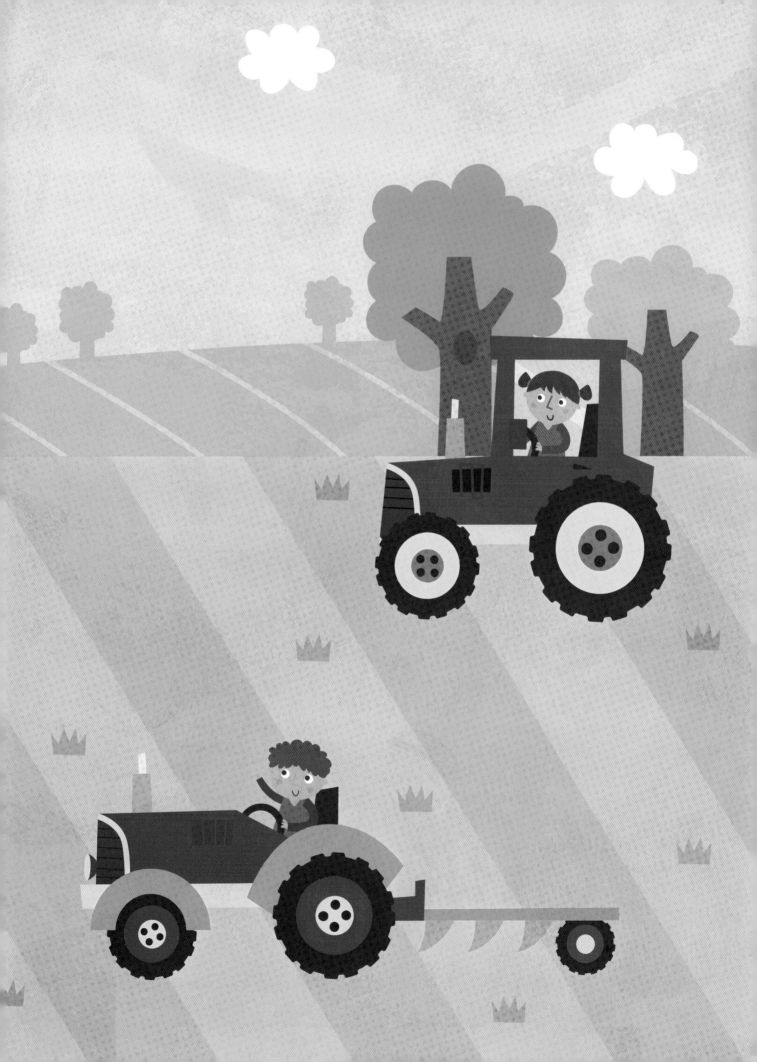

咯咯叫的母雞

在農場的雞舍裏，母雞一邊看顧小雞，一邊啄食地上的穀物。

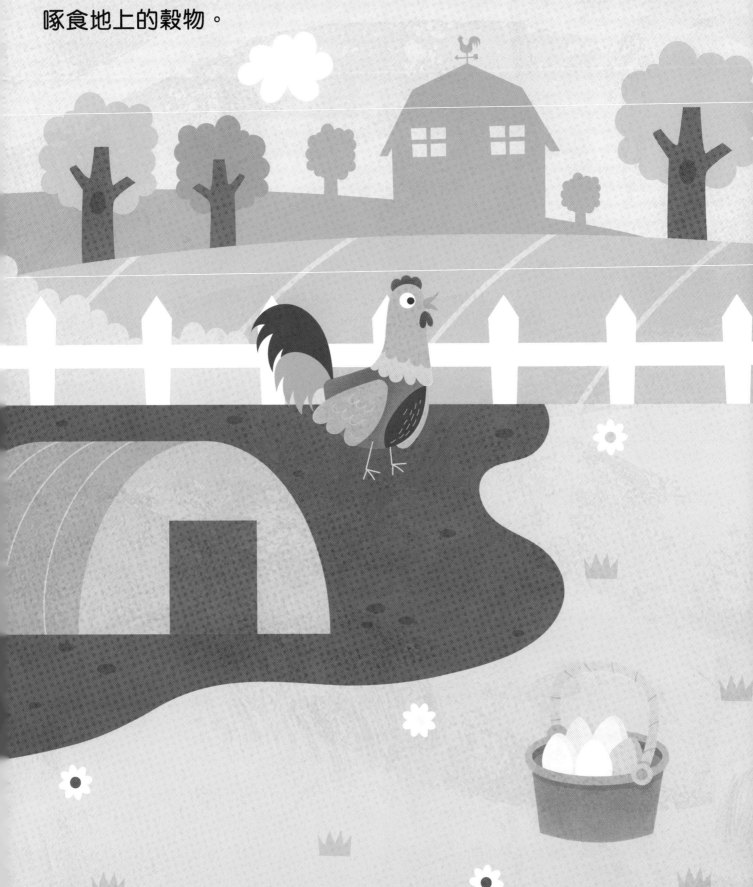

請找出以下貼紙，貼在圖畫上。

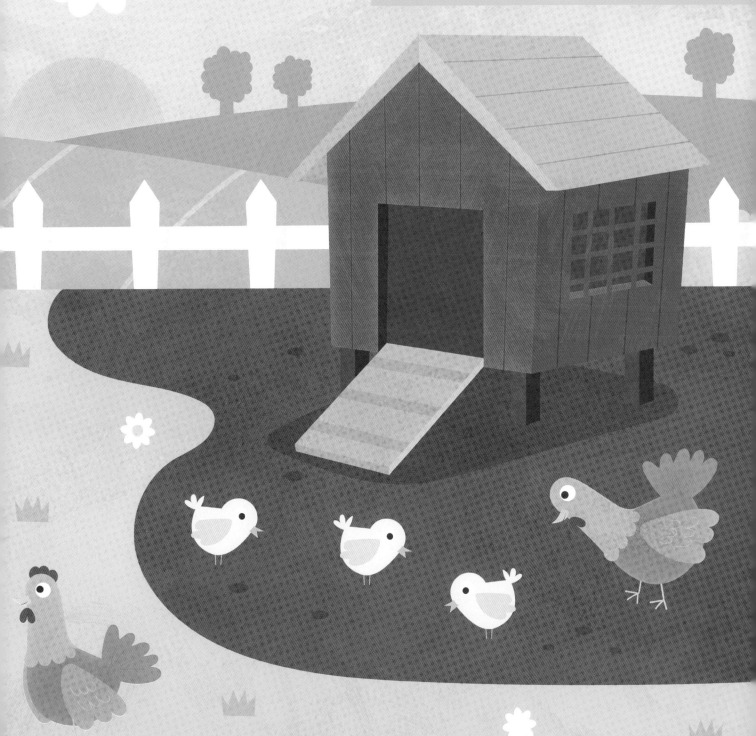

農作物市場

在農作物市場上，農夫出售各種各樣新鮮的食材，
這些食材都是他們親自栽種或烹調的。

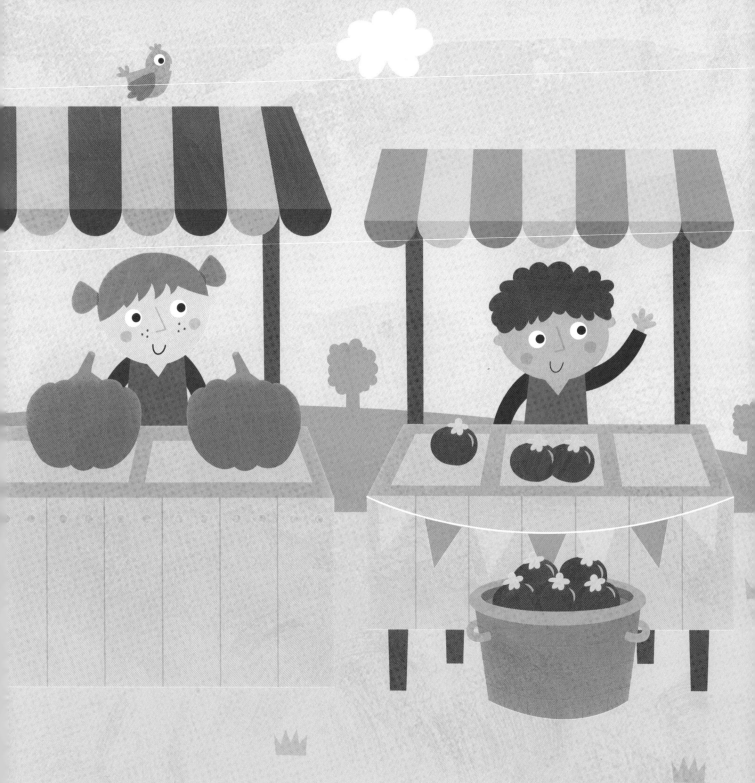

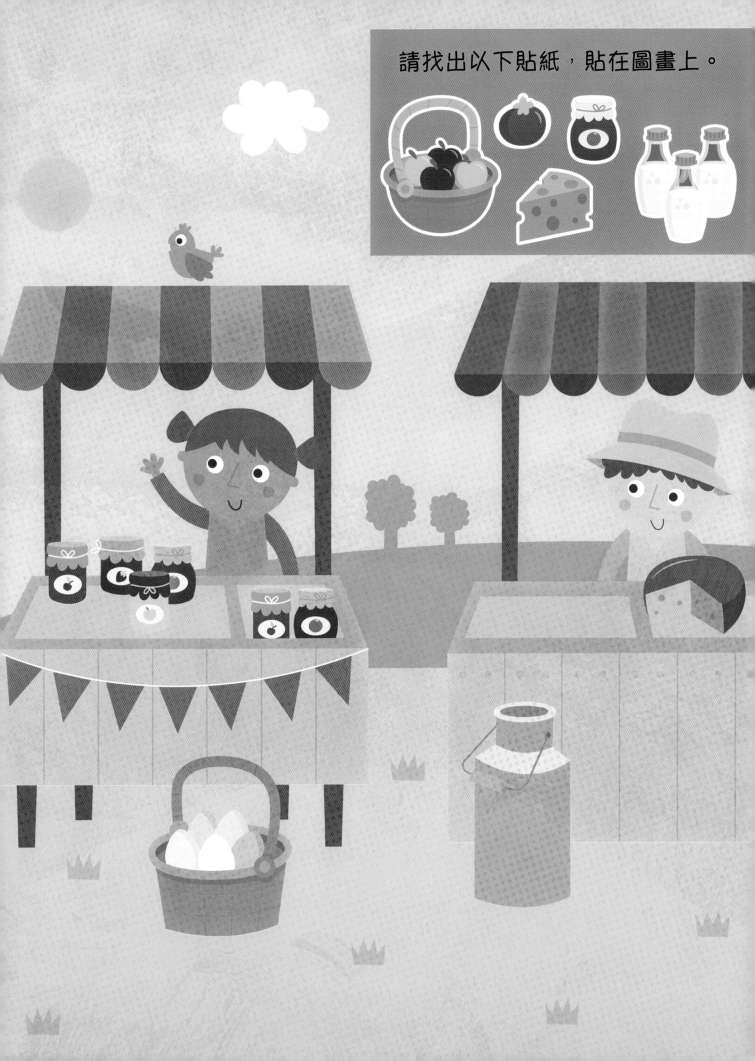

請找出以下貼紙，貼在圖畫上。

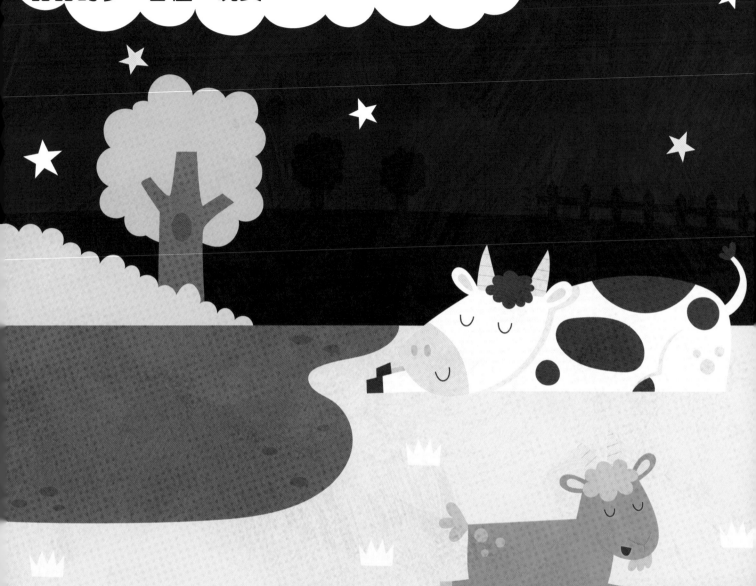

一天的結束

農場忙碌的一天結束了。農場動物做着香香甜甜的夢。各位，晚安！

請找出以下貼紙，貼在圖畫上。

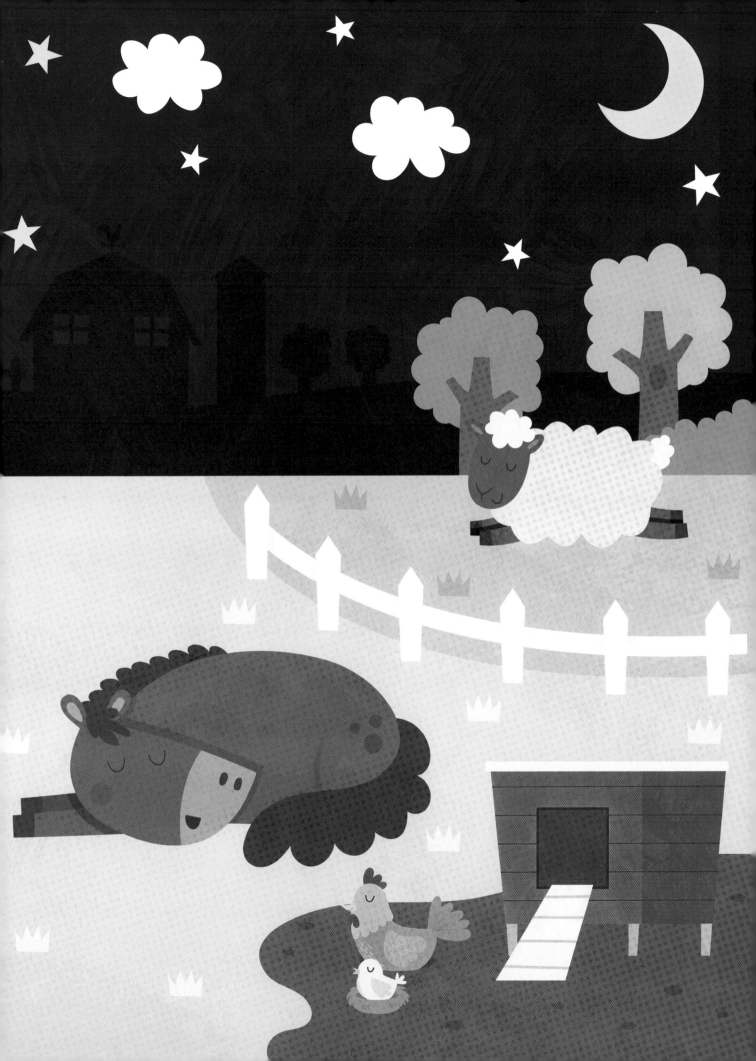

創作天地

請用餘下的貼紙，創作獨一無二的場景。

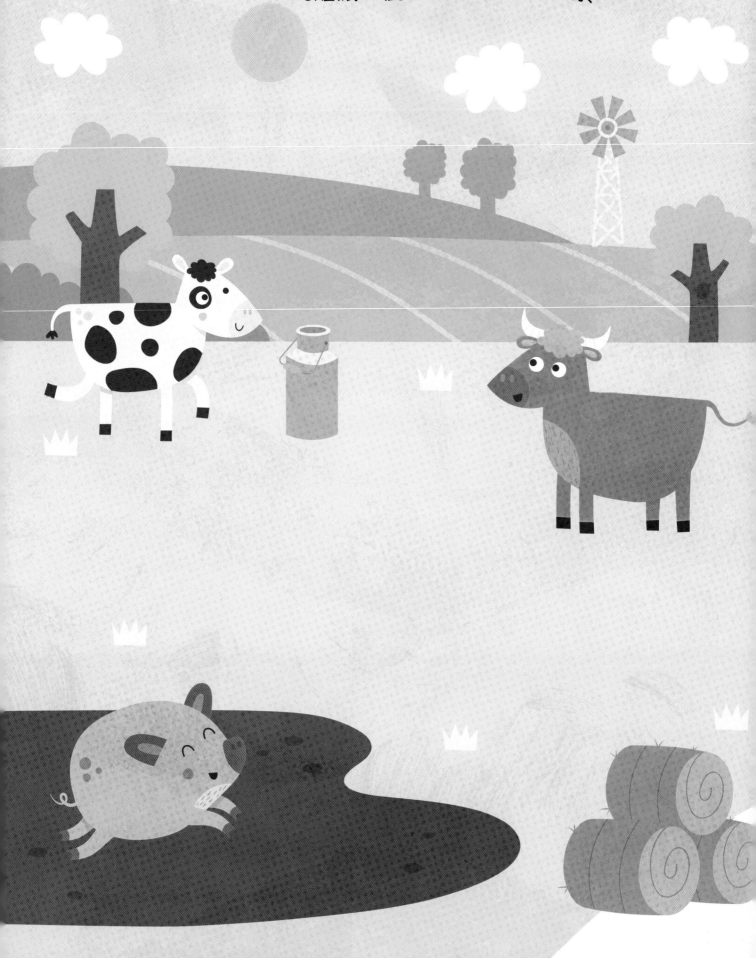